ADIEU AUX FILLETTES,

COMÉDIE-VAUDEVILLE EN TROIS ACTES,

PAR

MM. Philippe D*** et Julien de M***.

Représentée pour la première fois, à Paris,
SUR LE THÉATRE DES VARIÉTÉS,
le 1er Août 1831.

PARIS,
J.-N. BARBA, LIBRAIRE, PALAIS-ROYAL,
DERRIÈRE LE THÉATRE-FRANÇAIS, ET COUR DES FONTAINES, N. 7.

1831.

PERSONNAGES.	ACTEURS.
ATHANASE GUICHARD	MM. Lhérie.
EDOUARD DELPRÉ, son ami, clerc de notaire	Daudel.
Le Docteur DESPERRIER	Bosquier-Gavaudan.
HIPPOLYTE, clerc de notaire	Charles.
Le Père CLAQUETTE, portier	Lebel.
UN DOMESTIQUE	Georges.
UN NOTAIRE	Emmanuel.
M^{me} DUMONTEL	M^{mes} Milen.
CAROLINE DERVILLE, sa fille, jeune veuve	Cayot.
JULIETTE, couturière	Jenny-Olivier.
ZOÉ, grisette	Augustine.

Une Femme de Chambre, un Tailleur, un Bottier, un Chapelier. Société.

Jeunes-Gens et Grisettes.

Nota. Les personnages sont placés en tête de chaque scène comme ils doivent l'être au théâtre : le premier occupe la gauche du spectateur.

S'adresser, pour la musique, à M. Tolbecque, chef d'orchestre du Théâtre des Var

IMPRIMERIE DE DAVID,
BOULEVART POISSONNIÈRE, n° 4 bis.

ADIEU AUX FILLETTES,
COMÉDIE-VAUDEVILLE.

Acte Premier.

(*La scène se passe chez Athanase.*)

(Le Théâtre représente une petite chambre de garçon meublée très-simplement. Une croisée, à droite de l'acteur; à gauche, une porte; du même côté, une cheminée avec une pendule et des vases. A côté de la cheminée, une table sous laquelle se trouve un petit tabouret de pied.

SCÈNE PREMIÈRE.

ATHANASE, LE PERE CLAQUETTE, Un Tailleur, Un Chapelier, Un Cordonnier.

ATHANASE, *devant la glace, achevant une toilette de bal.*

Bien, très-bien!.. Parbleu, M. Weber, voilà un habit qui vous fera joliment honneur... Aie!... Eh! dites-donc, M. Potosky, vos escarpins me serrent un peu... Je vais souffrir au bal comme un enragé... Mais, bah! je n'y ferai pas attention... Maintenant, donnez-moi des claques (*Le chapelier lui en donne un.*) Eh bien! messieurs, comment me trouvez-vous ?

CLAQUETTE.

Monsieur, vous êtes superbe!... Nous avons dans la maison un agent de change qui ne se met pas encore comme ça.

ATHANASE, *aux ouvriers.*

Vous voyez votre ouvrage... C'est vous qui m'avez fait ce que je suis... Ah! ça, père Claquette, je ne vous ai pas encore dit pourquoi je vous ai fait monter... Je vous annonce publiquement qu'à dater de demain je quitte mon cinquième pour le petit entresol qui est à louer.

CLAQUETTE.

Ah! oui, au fond la cour, en face de l'appartement de madame Dumontel?

ATHANASE.

Et j'installe ici, en mon lieu et place, mon ami Edouard Delpré, second clerc de notaire... Avertissez-en le propriétaire... vous qui êtes le journal officiel de la maison.

TOUS, *saluant.*

Monsieur...

ATHANASE.

Au revoir, messieurs...

AIR : *Mes amis, partons bien vite* (La Semaine des Amours).

Adieu, messieurs, partez vite ;
Je sais qu'il est, entre nous,
Bien des gens dont le mérite
Ne peut se passer de vous.

CLAQUETTE.

Moi, dans le siècle où nous sommes,
On m'estime avec raison :
Si ces messieurs font les hommes,
Nous leur tirons le cordon.

TOUS.

Allons, amis, partons vite ;
Messieurs, vous connaissez tous
Bien des gens dont le mérite
Ne peut se passer de nous.

(*Ils sortent par le fond, en saluant Athanase.*)

SCENE II.

ATHANASE, *seul.*

Maintenant, ma lettre à Juliette... (*Il ôte son habit, qu'il pose sur une chaise.*) Où sont mes plumes, mon papier?... Bon!... (*Tout en taillant sa plume*) Ai-je été bête de lui promettre d'aller à ce bal de grisettes!... Je sais bien que j'espérais la plus belle récompense... Récompense après laquelle j'ai tant soupiré depuis que l'innocente vient chez moi... car elle est innocente... j'en mettrais... sa main au feu!... C'est égal... j'étais sûr, d'après ma visite de voisin, de recevoir une invitation de madame Dumontel et sa fille...

Ce serait gentil! manquer un beau bal, où il y aura des femmes charmantes, pour aller danser avec des couturières... merci!... J'en ai assez comme ça des petits bonnets et des souliers de prunelle... Voyons, quel prétexte vais-je lui donner?... Parbleu!... que je suis malade... indisposé... (*écrivant*) « Ma bonne petite, il vient de me prendre un violent mal de » tête... J'ai, je crois, des palpitations de cœur ; je me suis » foulé le pied, et je crains une fluxion de poitrine. » Je crois qu'en voilà assez. « Il m'est donc impossible de t'accompagner » ce soir chez Fanny... Si tu y vas seule, sois bien sage et ne » te fatigue pas trop... A demain... Athanase. » (*Il plie la lettre et écrit l'adresse.*) « A Mademoiselle Juliette, chez Mme La- » grange, couturière, rue Caumartin, n°... » (*Il se lève.*) De cette façon, m'en voilà débarrassé...et en avant la contredanse comme il faut !... (*On frappe.*) Qui est là?...

JULIETTE, *en dehors.*

C'est moi.

ATHANASE.

Ah! mon Dieu! la voilà!.. vîte, cachons ma lettre.

(*Il met la lettre dessous l'encrier et va ouvrir la porte.*)

SCÈNE III.

JULIETTE, ATHANASE.

JULIETTE.

Eh bien! monsieur, vous me faites attendre à la porte maintenant?

ATHANASE.

Moi? du tout... Est-ce que je pouvais penser que c'était toi?... Ce n'est pas l'heure...

JULIETTE.

Certainement... mais je vais chercher ma robe chez la blanchisseuse de fin ; et je viens vous dire un petit bonsoir en passant... Ah! mon Dieu! je n'y faisais pas attention... Comme vous êtes beau !... Comment! cette jolie toilette, c'est pour m'accompagner?

ATHANASE, *à part.*

Allons, voilà que ça commence déjà!

JULIETTE.

Mais je n'oserai jamais aller avec vous... Moi qui n'aurai

qu'une robe bien simple, sans garnitures, sans volans.. vous allez m'humilier.

ATHANASE, *avec effusion.*

T'humilier ?... dis donc que je serai fier de toi. (*A part.*) Ah ! que je suis bête !... je ne peux pas la voir sans retomber dans mon sentiment. (*Haut*) Comme tu es gentille, ce soir !... Donne-moi ton chapeau, minette.

JULIETTE, *ôtant son chapeau.*

Comment trouvez-vous ma collerette ?... c'est la première fois que je la sors.

ATHANASE.

Très-bien !... Garde ton petit bonnet de dessous... mets-le un peu de côté.

JULIETTE.

Comme Clarice ?

ATHANASE.

Oui... comme ça... bien !..., ça a l'air mauvais sujet. (*Il pose le chapeau sur la table. Juliette prend une chaise et s'assied. Athanase s'assied près d'elle sur le petit tabouret.*) Est-ce que tu es venue sans me trouver ?

JULIETTE.

Au moins quatre fois..... Votre vilaine portière m'a dit : « Quand je vous dis qu'il est sorti... » Je la déteste, cette vilaine bossue-là.

ATHANASE.

Je crois bien... Il faut que je lui donne dix sous quand je rentre passé minuit.

JULIETTE.

Tiens! une pendule! des vases!... Vous ne vous gênez pas, monsieur, on voit bien que vous êtes riche, à présent... que vous avez fait un gros héritage.

ATHANASE.

Sans compter que, dès demain, je quitte mon cinquième pour un petit entresol charmant... dans la maison... oh ! fameux, estimable héritage !...

AIR : *Aux temps heureux de la chevalerie.*

Oui, c'en est fait, grâce à mon héritage,
A l'entresol je descends fièrement ;
Avec orgueil, demain je déménage
Pour m'installer dans mon appartement.

Il est à neuf, de la dernière mode ;
Le mobilier surtout te charmera :
Tout est changé, lit, chaises et commode...

JULIETTE.

Et votre cœur ?...

ATHANASE.

Le même servira.
Tout est changé, lit, chaises et commode ;
Mais quant au cœur le même servira.

JULIETTE.

Vous dites ça... Mais à présent que vous voilà un homme comme il faut, je suis bien sûr que vous ne m'aimerez plus.....

ATHANASE.

Par exemple !

JULIETTE.

Vous irez faire la cour à des belles dames... dans les salons... (*Avec dépit.*) Allez-y, monsieur, que je ne vous retienne pas...

ATHANASE.

Es-tu folle ?

JULIETTE.

Elles ont des voitures, des cachemires, des bijoux... Enfin, tout ce que je n'ai pas.

ATHANASE.

Oui, mais trouverais-je là cette petite taille, ces yeux ?... enfin tout ce qu'elles n'ont pas ?

JULIETTE.

Elles ont de tout.

Air de *l'Artiste*.

Il suffit qu'on les prie,
Ell's ont à volonté
De la mélancolie,
Ou bien de la gaîté.
Rien ne manque à ces belles,
Et même, en fait d'appas,
Vous trouverez chez elles
Tout ce qu'elles n'ont pas.

Mais vous n'aurez pas de ces idées-là, n'est-ce pas ? vous me le promettez ?

ATHANASE.

Parbleu!.... (*A part.*) O dieu! si elle savait que ce soir....
(*Regardant la pendule.*) Neuf heures ! Comment diable la renvoyer ? (*Il se lève*).

JULIETTE.

Ah! ça, comme nous avons encore du temps devant nous, j'ai apporté de l'ouvrage, et je vais travailler à côté de vous.

ATHANASE.

Travailler ici!.. ma bonne minette, j'en serais enchanté; j'aime beaucoup à te regarder travailler.... mais c'est impossible.... il faut que je sorte.... j'ai des visites à rendre.... au diable... à la Place-Royale... à l'Estrapade...
(*Il remet son habit*).

JULIETTE, *avec émotion.*

Vous avez toujours à sortir maintenant, quand je viens... vous voyez bien que vous changez.... que vous n'êtes plus gentil comme autrefois.

ATHANASE.

Mais si... je suis toujours gentil... Ne vas-tu pas te désoler?

JULIETTE.

C'est tous les jours quelque chose de nouveau... (*Elle se lève.*) L'autre fois, vous m'avez boudé pendant huit jours, parce que je vous ai parlé dans la rue.... avec mon carton.

ATHANASE.

C'était bien joli... J'ai été obligé de m'en charger, et j'avais l'air d'un Jobard.

JULIETTE.

C'est comme la robe que vous m'avez promise.

ATHANASE, *impatienté.*

Tu l'auras.

JULIETTE.

Oui, la semaine des quatre jeudis.

(*Elle s'assied avec humeur.*)

ATHANASE, *avec vivacité.*

Ah! quel ennui!... quand tu t'es fourré quelque chose en tête... (*Au public.*) Mon dieu! ne leur promettez donc jamais de robes.... Tiens, la voilà, ta robe.

(*Il fouille dans la poche de son habit, et jette sur elle une poignée d'argent. Juliette reste quelque temps stupéfaite, puis se met à pleurer.*)

Ah! mon dieu!... qu'as-tu donc?... tu te trouves mal?...
Juliette!....

 JULIETTE, *se levant et lui rendant l'argent.*

 AIR de *Téniers.*

Prenez, monsieur, prenez... je vous pardonne;
Mais cet argent... ah! je ne puis le voir!
C'est bien affreux lorsque la main qui donne
Rabaisse ainsi la main qui va r'cevoir.
Un simple don d'l'amour qui nous enchaîne
Eût de mon cœur si bien comblé l'désir...
Avez-vous pu me faire tant de peine,
Quand vous pouviez me causer tant d'plaisir?

Voyons, c'est fini; je ne pleure plus.

 ATHANASE, *attendri.*

Ma pauvre minette!... (*A part.*) On ne s'y reconnaît plus... Il y en a qui ont tant de résignation pour ces chagrins-là.
 (*Il fait sonner l'argent.*)

 JULIETTE, *reprenant son chapeau.*

Ah! ça, mais il se fait tard.... il faut que j'aille faire aussi ma toilette, moi... et puis vous viendrez me prendre en fiacre....

 ATHANASE.

Adieu!

 JULIETTE.

Adieu, Thanase...

 AIR du *Hussard* (*Quel Plaisir.*)

Au bal nous irons ensemble
Et vous me ferez danser;
C'est l'plaisir qui nous rassemble:
Vous voyez qu'il faut s'presser.
D'y penser mon cœur palpite...
A ce soir....

 ATHANASE.
 Dans les amours,
Quand l'un part, quand on se quitte,
On devrait s'dire toujours...

 ENSEMBLE.

 A ce soir! (*bis*).
Adieu, mais jusqu'au revoir.

 (*Juliette sort.*)

SCENE IV.

ATHANASE seul.

Allons, me voilà bien maintenant!... la querelle s'était entamée fort agréablement... voilà que l'émotion s'en mêle, et nous nous séparons comme deux tourtereaux... Je t'en souhaite, par exemple! que je vais manquer la soirée de ma veuve pour faire danser les petits bonnets... Le prétexte est tout trouvé, la lettre toute écrite... (*Il prend la lettre sur la table.*) Justement, l'indisposition sera la suite de l'émotion... et ça me comptera toujours. (*Allant à la fenêtre et appelant*) Eh! père Claquette.

CLAQUETTE, *dans la cour.*

Monsieur?

ATHANASE.

Voilà une lettre que vous enverrez par le commissionnaire, dans un petit quart-d'heure (*S'arrêtant.*) Ah! et le port?..... une pièce de 15 sous.... (*Il la met dans la lettre.*) ça la fera arriver plus vîte.... Eh! père Claquette, tendez votre casquette.... (*Il jette la lettre par la fenêtre*).

SCÈNE V.

ATHANASE, ÉDOUARD.

ÉDOUARD, *l'apercevant à la fenêtre.*

Eh! bien? qu'est-ce que tu fais donc là?

ATHANASE, *se retournant.*

Eh! c'est Édouard... bonsoir donc, mon ami... je ne comptais plus sur toi.

ÉDOUARD.

Ecoute donc, les affaires avant tout... je n'en suis pas comme toi à l'état de millionnaire.... je ne suis encore que second clerc... j'ai du chemin à faire, et pour ça il faut rester en place.

ATHANASE.

Parbleu! je suis bien enchanté de te voir... Je viens d'annoncer au portier notre petit arrangement.... ça tient toujours, n'est-ce pas?

ÉDOUARD.

Toujours... dans ma position...

ATHANASE.

Une position magnifique... quatre-vingt-quinze marches à monter, et du charmant papier...

ÉDOUARD.

Ah! ça, laisse-moi donc t'admirer.... tu es superbe, ce soir.... est-ce que tu vas au bal?

ATHANASE, *l'attirant à la fenêtre.*

Tiens, vois-tu, là?... au premier, en face?... toutes les fenêtres ouvertes.... une petite femme qui passe.... un gros homme...

ÉDOUARD.

On y voit comme si on y était... Ah! ça, mais un bal au mois d'août!... dans la canicule!... et à huit-clos encore!...

ATHANASE

Qu'est-ce que ça fait ... à huit-clos ou en plein air?.... Avec de la gaîté et quelques fleurs sur la cheminée, ça fait la charge d'un bal champêtre.

ÉDOUARD.

Mais il y a donc quelque solennité?

ATHANASE.

Juste.... une solennité de famille... deux cent personnes invitées... c'est la fête de madame Dumontel, ma voisine.

ÉDOUARD.

Madame Dumontel?... mais je la connais... c'est une cliente du patron.

ATHANASE.

Une brave et digne femme...bonnes manières, de la fortune, du rouge et un tour en cheveux.... Et puis sa fille, une jeune veuve... Caroline Derville... J'ai fait leur connaissance par la fenêtre... sur l'escalier... en voisin... est-ce que je sais?... Ce qu'il y a de fameux, c'est que me voilà lancé chez elles... au milieu de la meilleure société.

ÉDOUARD.

C'est ça, monsieur se fait homme du monde.

ATHANASE.

Dam, que veux-tu? je suis emporté malgré moi... Tu ne peux pas te figurer comme j'ai des idées depuis que j'ai de l'argent... Car enfin, lorsque je n'avais que 600 francs de pension et ma place de commis *aux Deux Magots*, je n'étais

pas plus malin qu'un autre... Eh! bien, depuis que ma tante Holopherne s'est avisée de mourir et de me laisser douze mille livres de rente, j'ai de l'imagination comme un enragé!.. Aussi, dès demain, il me faut un cabriolet, un groom!... Je veux un groom! connais-tu un groom?

ÉDOUARD.

Un cabriolet! un groom!... Mais avec ça l'esprit devient du luxe... Tiens!... je te conseille de garder le tien pour ton usage, et de n'en parler à personne.... n'en dis pas un mot.

ATHANASE.

Oui, entre nous... Mais auprès des femmes l'esprit vous fait joliment la jambe... Autrefois, avec les petites filles je pouvais m'en passer... Mais maintenant, mon ami, c'est dans les boudoirs que j'irai chercher le sentiment.

ÉDOUARD.

Je comprends... des amours de bon ton.

ATHANASE.

Eh! bien, oui... apprends que la robe de velours m'exalte, et que le soulier de satin me va droit au cœur... Les femmes comme il faut, les grandes dames! je ne veux plus que ça..... Tiens, je m'en vais te confier tout... Cette jeune veuve, ma voisine, la fille de l'autre vieille... Eh! bien, je l'adore, je l'idôlâtre!.... depuis la semaine dernière.

ÉDOUARD.

Qu'est-ce que tu m'apprends là?..... Et tu prétends épouser?...

ATHANASE.

Quelle bêtise!.. épouser!.. est-ce qu'on épouse jamais?.. il n'y a que les jobards qui épousent... et puis une veuve, c'est sans conséquence.

ÉDOUARD.

Ingrat!... et Juliette?.. où trouveras-tu cette grâce, cette fraîcheur?...Elle n'a pas besoin de parure, elle... dix-sept ans!

ATHANASE.

Et puis autre chose de bien plus drôle.

ÉDOUARD, *vivement.*

De plus drôle?... Comment!... est-ce que...

ATHANASE.

Ma parole d'honneur! c'est comme je te le dis... J'ai fait sa connaissance *à la Vestale*...

ÉDOUARD.

C'est que, vois-tu, je ne crois pas aux enseignes, moi...

ATHANASE.

J'étais alors *aux Deux Magots*.

ÉDOUARD.

Ah! c'est différent.

ATHANASE.

Elle me plaît toujours, et j'y tiens... Mais que veux-tu? Je suis emporté par mon imagination et mon héritage!...

ÉDOUARD.

Ecoute, Athanase, je n'ai plus qu'un conseil à te donner... Prends bien garde!... dans le monde où tu vas les femmes ne plaisantent pas... Ce n'est pas comme ici... Pas de convenances à blesser, pas de réputation à compromettre... surtout, pas de maman... sûreté parfaite.

Air de l'*Ecu de six francs*.

Moi, je te l'avouerai sans feinte,
Clerc de notaire par état,
J'ai toujours vécu dans la crainte
De la morale et du contrat...
Oui, mon ami, j'ai l'horreur du contrat !
Ces fonctions-là sont les nôtres,
Mais je ne veux, malgré le nom,
Avoir affaire à mon patron
Que pour le service des autres.

(*On entend un coup de marteau.*)

ATHANASE.

On frappe à la porte cochère.

ÉDOUARD, *à la fenêtre* (*).

C'est elle!... c'est Juliette.

ATHANASE.

Ah! mon Dieu! comment se fait-il donc qu'après ma lettre?...

ÉDOUARD.

Quoi ? quelle lettre ?

ATHANASE.

Eh! oui... je devais la conduire ce soir au bal .. Je lui ai écrit que j'étais malade... Ah! ma foi, tant pis... au diable l'explication ! je me sauve.

(1) Edouard, Athanase.

Air : *Vole, vole.*

Du silence !
Elle avance ;
Je m'élance
De ces lieux.
Le temps presse,
Je te laisse
Paraître seul à ses yeux.

ÉDOUARD.

Et quoi ! tu quittes la place ?
Me voilà dans l'embarras...
Que veux-tu donc que je fasse ?

ATHANASE.

Fais tout ce que tu voudras !

ENSEMBLE.

ATHANASE.

Du silence !
Elle avance ;
Je m'élance
De ces lieux.
Le temps presse,
Je te laisse
Paraître seul à ses yeux.

ÉDOUARD.

Elle avance ;
En silence
Il s'élance
De ces lieux.
Le temps presse,
Il me laisse
Paraître seul à ses yeux.

ÉDOUARD.

Arrête !... Tu vas la rencontrer sur l'escalier.

ATHANASE.

Dieu ! la voici !...

(*Il ouvre vivement la porte et se blottit derrière.*)

ÉDOUARD.

Allons ! me voilà forcé de tenir tête à l'ennemi.

SCÈNE VII.

ATHANASE, JULIETTE, EDOUARD.

JULIETTE, *entrant par le fond et s'arrêtant tout-à-coup.*

Ah ! c'est vous, M. Edouard ?... pardon... je ne m'attendais pas...

ÉDOUARD.

A me trouver ici, n'est-ce pas?... c'est qu'Athanase...

(*En ce moment Athanase s'échappe sur la pointe des pieds : la porte se ferme, et on l'entend tomber sur l'escalier.*)

JULIETTE, *effrayée.*

Qu'est-ce que c'est que ça?...

ÉDOUARD.

Ce n'est rien... c'est quelqu'un qui roule dans l'escalier.

JULIETTE.

Ah! mon Dieu! parlez... ne me cachez rien... Est-il bien malade? souffre-t-il beaucoup?... Si vous saviez combien j'ai été inquiète, tourmentée en recevant sa lettre...

ÉDOUARD, *à part.*

Allons, il a joliment réussi... Ce maladroit qui lui écrit qu'il est malade..... C'était le moyen de la faire venir plus vite.

JULIETTE.

Il faut que ce soit bien grave pour qu'il renonce à nos projets de ce soir... un si joli bal!... Mais, mon Dieu, qu'est-ce qu'il a donc?

ÉDOUARD.

Ah! ce qu'il a?... je n'en sais rien... ni lui non plus... Je ne sais pas si vous avez éprouvé ça, mais...

JULIETTE, *comme frappée d'un souvenir.*

Je parie que ce sont les brioches que nous avons mangées hier...

ÉDOUARD.

Nous y voilà... ce sont les brioches!... (*A part.*) Pauvre petite!... les brioches...

JULIETTE.

Voyez un peu.. ça ne lui serait pourtant pas arrivé, s'il m'avait écoutée, et s'il avait bu du cidre avec, au lieu de la limonade... Ce que c'est que de devenir riche... Comme les goûts changent!... Mais où est-il donc?... est-ce qu'il garde la chambre?...

ÉDOUARD.

Il le faut bien... parce que... vous comprenez .. que... il est là qu'il dort.

JULIETTE.

Il dort!... et vous qui ne me disiez rien... risquer de le réveiller!... (*)

(*Elle va du côté de la chambre à coucher.*)

ÉDOUARD.

C'est vrai... diable! ne faisons pas de bruit.

JULIETTE, *redescendant la scène.*

AIR : *Douce jouvencelle* (de Zampa).

En paix il sommeille,
Mais, pour qu'il s'éveille,
Un souffle suffit.
Loin de sa demeure
Fuyons, et sur l'heure...

ÉDOUARD.

Fuir!... qu'avez-vous dit?
Rien que le bruit de nos pas
Pourrait le troubler, hélas!

ENSEMBLE.

Du silence!
Par prudence,
Parlons bas;
Ne le réveillons pas.

(*Chacun d'eux prend une chaise et s'assied d'un côté du théâtre*).

JULIETTE.

Même air.

Restons; mais de grâce,
Chacun à sa place,
Et parlons tout bas.

ÉDOUARD.

Mais, pour qu'on s'entende,
La distance est grande...
Approchez un pas. (*Ils se lèvent*)

JULIETTE.

Vers vous il faut faire un pas?

ÉDOUARD.

Approchez... rien qu'un seul pas.

Bien, c'est ça.

(*Il l'entoure de son bras et la regarde avec expression.*)

JULIETTE, *se récriant.*

Eh! bien, monsieur?

(1) Edouard, Juliette.

ÉDOUARD.

Du silence !
Par prudence,
Parlons bas ;
Ne le réveillons pas !

ENSEMBLE.

Du silence, etc.

(*Bruit de voitures.*)

JULIETTE, *courant à la fenêtre* (1).

Ah ! mon dieu ! des voitures ! du monde !.... un bal dans la maison !.... Quel bruit ! et lui qui dort... (*Jetant un cri de surprise.*) Ah !

ÉDOUARD.

Qu'avez-vous ?

JULIETTE, *interdite*.

Oh ! rien... C'est drôle... Athanase....

ÉDOUARD.

Eh ! bien ?

JULIETTE.

Eh ! bien... il m'avait semblé le reconnaître... (*L'attirant par la main.*) Là... au premier... près de cette fenêtre.... Eh ! mais, je ne me trompe pas... c'est lui !...

ÉDOUARD.

Aïe !...

JULIETTE, *avec douleur*.

C'est lui... Me tromper, me mentir !... pour aller dans un beau salon, refuser de m'accompagner à un si joli bal !.... C'est une horreur !...

ÉDOUARD.

Et pourquoi y renoncer... à ce joli bal ?

JULIETTE.

Y pensez-vous ?... toute seule...

ÉDOUARD.

Toute seule !.... Est-ce que je ne suis pas là pour vous y conduire ?... est-ce que l'amitié n'est pas toujours là ?

JULIETTE.

Vous, M. Édouard !... est-ce que ça se peut ?... Oh ! non, c'est impossible... Ce serait lui manquer, manquer à tous mes sermens... jamais !... Et puis...

(1) Juliette, Edouard.

ÉDOUARD.

Quoi donc encore?

JULIETTE.

Vous n'êtes pas en habit.

ÉDOUARD.

Oh! s'il n'y a que ça.... (*Apercevant sur une chaise un habit d'Athanase.*) Tenez, parbleu!

(*Il met l'habit.*)

JULIETTE.

Que vois-je!... son habit bronze!... celui qu'il avait la première fois que nous nous sommes rencontrés... Mais est-ce qu'il ne se fâchera pas?.... Vous prenez ce qui est à lui.

ÉDOUARD.

Se fâcher!.. Puisqu'il l'a quitté... ce qui est à lui... c'est qu'il en a d'autres.

JULIETTE.

C'est vrai... il n'a rien a dire.

(*On entend une contredanse qui est censé exécutée par l'orchestre du premier étage.*)

JULIETTE.

Écoutez!

ÉDOUARD.

C'est en bas.... la walse qui commence...

AIR : *Ah! vraiment, c'est charmant* (de Jean).

Quel doux bruit
Retentit!
Malgré moi mon cœur palpite.
Ce doux bruit (*bis*)
M'agite,
Me poursuit.

JULIETTE.

Qu'ai-je entendu! c'est la walse, je pense,
Que l'on jouait, hélas! à Tivoli
Le premier jour de notre connaissance...
Je m'en souviens. je dansais avec lui.

ÉDOUARD.

Ah! laissez-lui son bal plein d'élégance,
Courons là-bas, et, de notre côté,
Les mêmes airs guideront notre danse,
Et les danseurs auront plus de gaîté.

ENSEMBLE.

Quel doux bruit
Retentit !
Malgré moi mon cœur palpite.
Ce doux bruit (*bis*)
M'agite,
Me poursuit.

ÉDOUARD.

Eh bien?

JULIETTE, *lui tendant la main.*

Partons!....

(*Ils sortent par le fond, pendant que l'orchestre reprend l'air précédent.*)

FIN DU PREMIER ACTE.

La scène se passe chez madame Dumontel.

(Le Théâtre représente une chambre à coucher. A droite de l'acteur, un piano, une croisée et une Psyché; à gauche, une petite table ronde et une alcôve dont les rideaux sont fermés. Le fond représente un salon décoré pour un bal.)

SCÈNE PREMIÈRE.

CAROLINE, MADAME DUMONTEL, *en toilettes de bal;* UN DOMESTIQUE.

MAD. DUMONTEL, *au domestique.*

C'est bien... Voyez maintenant ici à côté, dans la salle de jeu, si ces messieurs n'ont besoin de rien. (*Le domestique sort.*) Allons, le bal commence à s'animer... les femmes dansent.... les maris sont à l'écarté..... Personne ne sortira avant la fin de la nuit

CAROLINE.

Avant la fin de la nuit?

MAD. DUMONTEL.

J'ai arrêté toutes les pendules.

CAROLINE.

Vous avez bien fait... Dans le plaisir on ne doit pas voir marcher le temps.

MAD. DUMONTEL.

Et puis... j'ai trois députés de l'opposition qui ne viendront que tard... et je tiens à ce que l'extrême gauche jouisse du coup d'œil.

CAROLINE.

Ah! ma mère, que c'est agréable de s'amuser!

MAD. DUMONTEL.

Oui, mais que cela est cher!... Qu'une fille nous coûte de soins et d'argent.... et qu'il est difficile de lui trouver un mari convenable!... Après avoir reçu la plus brillante édu-

cation, dans le plus beau pensionnat de Paris, je t'unis à un homme que je croyais riche, et qui était devenu amoureux de toi en t'entendant chanter un duo de Rossini...

CAROLINE.

Quel souvenir vous me rappelez!

MAD. DUMONTEL.

Oui, veuve au bout de six mois de mariage.... à dix-huit ans.

CAROLINE.

Air de *Jadis et Aujourd'hui*.

Ah! que le sort me fut contraire
En formant ce lien chéri!
Que de soins j'avais pris, ma mère,
Pour trouver ce premier mari!
J'étais douce, simple, gentille....

MAD. DUMONTEL.

A quoi servirait le regret?...
Il faut recommencer, ma fille,
Comme si tu n'avais rien fait.

CAROLINE.

Je n'ai plus long-temps à attendre, et le docteur...

MAD. DUMONTEL.

Tu n'est pas fâchée de l'épouser?

CAROLINE.

Ah! mon Dieu, non.

MAD. DUMONTEL.

Il est charmant... déjà d'un certain âge... mais aimable, gai, d'un grand mérite.. Il nous doit sa meilleure clientelle... c'est nous enfin qui l'avons fait connaître... la fortune lui sourit, et le plaisir te suivra dans ton ménage.

CAROLINE.

Le plaisir!... ah! que ce mot est joli! je n'en connais pas de plus séduisant.

MAD. DUMONTEL.

Chut! voici le docteur.

(*Caroline prend tout-à-coup un air modeste et sentimental.*)

SCÈNE II.

CAROLINE, LE DOCTEUR, Mad. DUMONTEL.

LE DOCTEUR.

Ah! je me doutais qu'on était dans la chambre à coucher... Le piano!.. je parie qu'on répétait le morceau que nous devons chanter tout-à-l'heure devant toute la société.

MAD. DUMONTEL.

Vous savez bien que ma fille n'a pas besoin de préparation, et que l'Opéra-Comique n'a pas de voix plus brillante.

LE DOCTEUR.

C'est vrai, c'est vrai... Caroline est charmante!... La voir, lui parler, l'entendre est ce que je désire à chaque minute; son image est partout avec moi... Il n'y a qu'un instant, au salon...

AIR du Vaudeville du *Baiser au Porteur.*

En admirant, dans ce bal, chaque dame,
Je me disais : Où sont, hélas !
De celle qui règne en mon âme
Et le sourire et les appas ?
Je cherchais et ne trouvais pas.
A leurs attraits rendant justice,
Par contrecoup, je pensais aux absens...
Et je faisais, à votre bénéfice,
De la satyre à leurs dépens.

CAROLINE, *d'un air modeste.*

Ah! Docteur, c'est mal... votre indulgence fait tout mon mérite.

MAD. DEMONTEL, *avec attendrissement, à part.*

Comme à son premier mariage! (*Haut.*) Docteur, quelle femme vous allez avoir!... Comme elle fera les honneurs de votre maison!... car vous aurez voiture, vous irez grand train... vous êtes en beau chemin.

LE DOCTEUR.

Hé! hé! hé! comme ça... ça s'arrête depuis quelque temps... je vois avec peine que ma clientelle diminue tous les jours.

MAD. DUMONTEL.

Comment! vos malades vous quitteraient?

LE DOCTEUR.

Non, mais ils guérissent vîte.

CAROLINE.

C'est singulier.

LE DOCTEUR.

Et vraiment, ma seule crainte, c'est de ne pouvoir entourer Caroline de cette aisance, de ce luxe que donne seule une grande fortune..... de ne pouvoir enfin lui offrir tout ce qu'elle mérite.

MAD. DUMONTEL.

C'est égal, docteur, c'est égal.... ce que vous lui offrirez lui sera toujours très-agréable.

LE DOCTEUR.

Ah! Caroline est charmante! (*On entend un bruit de verres et porcelaines cassés.*)

MAD. DUMONTEL.

Ah! mon Dieu! Qu'est-ce que c'est que ça?

CAROLINE, *qui a remonté la scène.*

Dieu! c'est M. Guichard qui a renversé un cabaret de rafraîchissemens.

LE DOCTEUR.

Et qui m'a donné tout-à-l'heure un si fameux coup de coude... Une espèce de fou, qui allait roulant de groupe en groupe, heurtant, buvant, mangeant, riant, jetant le désordre dans les contredanses... Vous le connaissez?

MAD DUMONTEL.

A peu près... C'est un de nos voisins, un jeune homme assez étranger au monde, jusqu'ici, mais qui vient d'hériter de douze à quinze mille livres de rentes..... Un caractère très-heureux...

CAROLINE.

Oui, très-intéressant... Un peu de gaucherie...

MAD. DUMONTEL.

Mais s'exprimant très-bien... Il n'a cessé de me faire des complimens toute la soirée.

CAROLINE.

A moi aussi.

LE DOCTEUR.

J'espère pourtant qu'il ne sera pas des nôtres demain.

MAD. DUMONTEL.

Non, vraiment... Vous savez bien que tout se passera en

famille... c'est convenu, sans bruit, sans éclat, à notre maison d'Auteuil... Vous l'avez exigé.

LE DOCTEUR.

Oui, oui, la solitude a quelque chose de plus touchant, de plus patriarchal.

CAROLINE, *vivement et avec sentiment*

La signature du contrat aura lieu sur la terrasse, à la face du ciel!

LE DOCTEUR.

Et en présence du notaire... Caroline est charmante!

MAD. DUMONTEL, *à part*.

Comme à son premier mariage!...

ATHANASE, *dans la coulisse*.

Au piano! au piano!

SCÈNE III.

ATHANASE, *entrant du fond avec la société*. CAROLINE, LE DOCTEUR, MAD. DUMONTEL.

(*Pendant le chœur un domestique apporte un plateau avec des verres de punch, et le pose sur la petite table.*)

CHŒUR.

Air de la *Cenerentola*.

La danse cesse,
Avec ivresse
Que l'on s'empresse,
L'on va chanter;
Douce espérance!
Le cœur s'élance;
Faisons silence
Pour écouter.

(*Pendant ce chœur les dames s'assoient et les hommes restent debout.*)

MAD. DUMONTEL.

Ah! mon Dieu!... Et M. St-Éloi, le tenor?

LE DOCTEUR.

Oui, le commissaire-priseur? Eh bien! où est-il donc?... M. St-Éloy!

ATHANASE, *appelant très-fort*.

M. St-Éloy!... M. St-Éloy!

MAD. DUMONTEL.

Est-ce qu'il nous manque de parole?

ATHANASE.

Il nous manque de parole, le commissaire-priseur?... je suis saisi! (*Il rit aux éclats.*)

LE DOCTEUR.

Le moyen d'exécuter notre trio?

ATHANASE.

Vous n'avez pas de tenor?...

LE DOCTEUR, *avec fierté*.

Je suis une basse-taille, Monsieur.

ATHANASE.

Ah! oui, les gros sont toujours basses-tailles...Eh bien! je suis tenor, moi... je m'offre.

LE DOCTEUR.

Mais, Monsieur, c'est un trio italien, un trio bouffe.

ATHANASE.

Eh bien! tant mieux! je bouffe comme un ange... (*A part, et regardant Caroline.*) O Dieu! chanter avec elle, mêler nos voix, nos émotions, nos regards!... Oh! qu'il me tarde de mêler tout ça!

MAD. DUMONTEL, *passant au piano*.

Eh bien! Messieurs, je vais vous accompagner.

LE DOCTEUR, *offrant la main à Caroline*.

Venez, Madame. (*A madame Dumontel.*) Caroline est charmante!

MAD. DUMONTEL.

Comme à son premier mariage! (*Madame Dumontel distribue les parties de musique.*)

ATHANASE, *à part et tenant sa musique*.

Je ne sais pas trop comment m'en tirer.....Je n'ai encore que douze leçons de flageolet. (1)

TRIO DE L'ITALIENNE A ALGER (*Papataci*).

(*Ce trio est entremêlé des lazzis d'Athanase. Il ne cesse de soupirer en regardant Caroline. Le docteur l'observe avec humeur. Après le trio, tout le monde se lève et applaudit. Bravo! Bravo! Bravo!*)

(1) Athanase, Caroline, le Docteur.

MAD. DUMONTEL, *se levant.*

Maintenant, au salon.

(*Athanase prend la main de Caroline et sort avec elle. Le docteur conduit madame Dumontel jusqu'à la porte.*)

CHOEUR

AIR : *Dansons, chantons, dansons* (du *Tour en Europe*).

En ce moment,
Gaîment.
C'est la danse
Qui recommence.
Après ce doux morceau
Danser, c'est un plaisir nouveau.

(*Tout le monde sort. Le docteur redescend vivement la scène.*)

SCÈNE IV.

LE DOCTEUR, *seul.*

Ouf! je respire... Quel métier fatigant que celui d'épouseur!.. Je sais bien que Caroline est charmante... C'est ce que je disais à sa mère... et ce n'est que demi-mal... Mais quand on pense qu'on a devant soi la mairie!.... brrr.... (*Éclatant.*) Et tout cela par un quiproquo!.... Je me montre assidu près d'une jolie femme, je lui dis que je l'aime, que je l'adore... mais je ne lui dis pas que je l'épouse.... et voilà sa bavarde de mère qui s'en va prônant à tout le monde que je demande la main de sa fille, que je veux me brûler la cervelle... Si j'ai jamais eu de ces idées-là!... Ça se répand, on me regarde comme le futur... Les principes et les grands parens s'en mêlent.. me voilà engagé... Car, enfin, si je n'épouse pas, je passe pour un docteur immoral... je perds ma clientelle...... Et si j'épouse...

AIR de la *Demoiselle au Bal.*

C'en est fait ! c'est demain
Que m'enchaîne l'hymen !
Comprenez ma souffrance.
Contre un pareil malheur
Où donc, pauvre docteur,
Trouver une ordonnance ?

Ah! c'est affreux! moi qui partout vantais
Sa grâce séduisante !
Moi qui partout sans cesse répétais :
Caroline est charmante !...

Parbleu! je le répétais, pour tenter les autres.....pour lui trouver un mari...et c'est moi qui le serai !... Car...

C'en est fait, c'est demain, etc.

SCÈNE V.

LE DOCTEUR, ATHANASE, *un éventail à la main.*

ATHANASE.

O joie ! O bonheur ! O transports !

LE DOCTEUR.

Ah ! ah ! c'est le monsieur à l'héritage et aux coups de coude.

ATHANASE.

Son éventail sur un fauteuil me tombe sous les yeux... A l'instant, le baba m'échappe des mains, un morceau s'arrête à la gorge, je suffoque d'émotion, je m'élance, je saisis ma proie... O gage d'amour, va !...

LE DOCTEUR.

Un éventail !... Il le couvre de baisers... A qui diable ça appartient-il? Eh! je le reconnais... c'est à madame Robertin, la femme du notaire.

ATHANASE.

Et de dire qu'une feuille de papier pliée en cinq avec des Chinois dessus et collée à du bois de sandale, produit cet effet-là sur un homme !... O nature humaine! (*Il parcourt le théâtre dans la plus grande agitation, et en s'éventant.*)

LE DOCTEUR.

Il a le cerveau dérangé, c'est sûr.

ATHANASE.

O mon ami Edouard! mon ami intime, où es-tu, où es-tu?
(*En passant, il heurte violemment le docteur.*)

LE DOCTEUR.

Encore !... Que diable, monsieur, prenez donc garde à ce que vous faites.

ATHANASE.

Ne faites pas attention.

LE DOCTEUR, *se fâchant.*

Monsieur...

ATHANASE.

Je suis si heureux!

LE DOCTEUR.

Décidément, il lui faudrait des douches, à ce gaillard-là.

SCÈNE VI.

LE DOCTEUR, CAROLINE, ATHANASE.

CAROLINE, *à la cantonade.*

Oui, ma mère, je suis sûre de l'avoir laissé dans la chambre, sur le piano.

ATHANASE.

C'est elle! voilà que je palpite.

LE DOCTEUR.

Ah! c'est vous, Caroline; vous arrivez à propos. (*Lui montrant Athanase.*) Imaginez-vous la chose du monde la plus plaisante : l'éventail de madame Robertin...

CAROLINE.

Que dites-vous? (*Se retournant vers Athanase*) Que vois-je?.. Pardon, monsieur, mais cet éventail...

ATHANASE.

Comment donc, madame, enchanté...

LE DOCTEUR, *déconcerté.*

C'était votre éventail?

CAROLINE.

Sans doute; je croyais l'avoir oublié ici, et je ne conçois pas comment monsieur...

ATHANASE, *à part.*

Elle est vexée; c'est bon signe.

LE DOCTEUR, *à part et réfléchissant.*

Diable! est-ce que par hasard ce serait un farceur?.. Si c'était possible!

ATHANASE, *s'avançant gracieusement.*

Oserai-je vous prier, madame, d'accepter ma main pour la première contredanse!

CAROLINE.

Oh! mon Dieu! monsieur, désolée; des invitations antérieures...

UN CAVALIER, *paraissant à la porte de fond.*
On va danser le galop. (*On entend la galoppade.*)
ATHANASE.
Allons, voilà le bal qui finit... juste au moment où je commence... Madame... (*Il va pour présenter la main à Caroline.*)
LE DOCTEUR, *offrant la main à Caroline.*
Hâtons-nous. (*A Athanase.*) Caroline est charmante !
(*Ils sortent.*)

SCÈNE VII.

ATHANASE, *seul.*

Eh bien ! elle s'en va... elle se sauve au galop... là, encore une occasion flambée !.. Dieu ! que c'est difficile de se lancer avec les grandes dames !.. Autrefois, avant mon héritage, quand je n'étais pas malin, ça allait tout seul..... Que diable ! le parquet, c'est pourtant plus glissant que le gazon, et il y a joliment d'exemples... j'en connais beaucoup.... Enfin, l'autre jour encore, c'était à l'Odéon, dans l'Ecole des Vieillards.. est-ce que le farceur de duc ne vient pas chez elle après le bal, au milieu de la nuit?... Dieu!... Quelle idée !... C'est ici sa chambre... c'est ici qu'elle voit le jour le matin, et que le soir, là, dans cette alcôve...Ah ! diable ! c'est qu'elle s'appelle Hortense, à l'Odéon... et puis lui, il est le neveu d'un ministre... moi, je ne suis que le neveu de ma tante... Bah ! c'est égal, il s'agit ici d'avoir du courage. (*Il s'approche de la table et avale un verre de punch.*) de l'audace ! (*Il boit un second verre*) de la témérité ! (*Il en boit un troisième.*)

AIR : *Prenons d'abord l'air bien méchant.*

Eh, quoi ! rester en ce séjour !
A quels transports mon cœur se livre !
A la fois le punch et l'amour,
Dieu ! comme cela vous enivre !
Je veux, aux pieds de la beauté,
Oui, je veux de ma bouche avide,
Epuiser en totalité
La coupe de la volupté...

(*Il saisit un quatrième verre qu'il approche de ses lèvres, s'arrêtant tout-à-coup.*)

Tiens... Ah ! mon Dieu, le verre est vide !
Le quatrième verre est vide.

(*Allant au fond.*) L'orchestre a cessé... on prend les manteaux, les boas... on va se retirer... (*Redescendant la scène.*) Je vais donc la voir, lui parler... Oh! quel moment!... Allons, pas de faiblesse... ne faisons pas comme ces imbéciles sans imagination, qui ont peur, qui se cachent dans un cabinet, ou bien encore derrière un rideau... comme ça, par exemple... (*Il entre dans l'alcôve et s'enveloppe dans les rideaux.*) Et puis, quand ils sont là, ils se figurent, les imbéciles.... aie! du monde! (*Il disparait dans l'alcôve.*)

SCÈNE VIII.

CAROLINE, une Femme de chambre, ATHANASE.

CAROLINE, *à la femme de chambre.*

Non, je ne me sens pas bien, je souffre... Priez ma mère de venir et fermez cette porte. (*La femme de chambre sort.*)

ATHANASE, *paraissant.*

La mère!

CAROLINE, *devant la psyché.*

Le bal... Cette chaleur...

ATHANASE.

Dieu! si je pouvais filer? (*Il va pour sortir et trouve la porte fermée.*) Je suis bloqué! (*Se décidant.*) Tant pis.... (*Il s'élance vers Caroline et se jette à ses genoux.*) Ah! madame.....

CAROLINE, *jetant un cri.*

O ciel! vous ici, Monsieur, dans ma chambre, à une pareille heure!...

ATHANASE, *à part et toujours à genoux.*

Et la mère qui va arriver.... Brusquons. (*Haut.*) Charmante Hortense!... Non, non, je me trompe..... (*A part.*) Diable d'*Ecole des Vieillards*! (*Haut.*) Charmante.... Enfin, c'est égal... je vous aime, je vous adore, comme un fou, un insensé, une bête... tout ce qui vous plaira.

CAROLINE.

L'ai-je bien entendu!.. et c'est à moi que vous osez tenir un pareil langage, la veille de mon mariage?

ATHANASE.

Vous vous mariez?

CAROLINE.

Ah! si monsieur le docteur venait à savoir....

ATHANASE.

Lui, le gros!... Est-ce possible?

CAROLINE.

De grâce, monsieur, partez, éloignez-vous.

ATHANASE, *vivement.*

Je ne demande pas mieux. (*Il court vers la porte.*)

CAROLINE.

Arrêtez... quelqu'un n'aurait qu'à se trouver dans le salon, vous voir sortir de ma chambre....

ATHANASE.

Comment faire ?

CAROLINE.

Ah ! cette fenêtre.... (1)

ATHANASE.

Oui, madame, par cette fenêtre. (*Il y court, puis s'arrête tout-à-coup*). Vingt pieds de haut! tomber dans la rue,... vous compromettre! jamais, madame jamais.. j'en suis incapable.. si je me remettais derrière le rideau?

CAROLINE.

Non, non, sortez, Monsieur, sortez.

ATHANASE.

Et par où ?

CAROLINE.

N'importe... sortez, vous dis-je, ou je sonne

ATHANASE.

Maudit appartement!.. (2) pas une porte dérobée pour les grandes passions!

CAROLINE.

AIR : *Hâtons-nous donc, déjà l'heure s'avance* (de la Monnaie de Singe).

Eloignez-vous, monsieur, de ma présence ;
Point de pardon pour une telle offense !

ENSEMBLE.
Vit-on jamais pareille audace?
Mais de frayeur mon cœur se glace,
Partez ; vous ne pouvez rester.

ATHANASE.
Adieu donc... (*A part*) Le danger menace,
Il faut vîte quitter la place
Et décamper sans hésiter.

(1) Athanase, Caroline.
(2) Caroline, Athanase.

(*Il s'élance vers la porte et s'arrête tout-à-coup, se trouvant face-à-face avec madame Dumontel et le docteur, qui entrent.*)

SCÈNE IX.

CAROLINE, MAD. DUMONTEL, LE DOCTEUR, ATHANASE.

(*Mouvement général.*)

CAROLINE.

A son aspect, Dieu! quelle est leur surprise!
Ah! c'en est fait, me voilà compromise.

ATHANASE.

Pour moi, quelle chienne d'affaire!
Je ne sais plus vraiment que faire
Puisque l'on me surprend ici...
 Surpris chez elle,
 Peine cruelle!
Qui sait comment finira tout ceci?

MAD. DUMONTEL ET LE DOCTEUR.

Quel peut donc être ce mystère?
Et comment donc peut-il se faire
Qu'un étranger se trouve ici?
 Eh! quoi, chez elle?
 Peine cruelle!
Je ne puis rien comprendre à tout ceci.

CAROLINE.

Hélas! ce n'est plus un mystère!
Que ferai-je?... dois-je me taire
Ou me justifier ici?
 Peine cruelle! (*bis*)
Devais-je voir ce bal finir ainsi!

ENSEMBLE.

(*Moment de silence, pendant lequel tous les personnages restent immobiles et se regardent les uns les autres.*)

LE DOCTEUR, *prenant tout-à-coup un visage serein, et s'approchant de Caroline.*

Eh bien! madame, votre indisposition?..

CAROLINE, *avec embarras.*

Oh! ce n'est rien... Je vous remercie, je me sens beaucoup mieux.

ATHANASE, *à part.*

Tiens, c'est drôle... il ne se fâche pas, le gros!...

MAD. DUMONTEL, *avec sévérité*.

Pourrais-je savoir, monsieur Athanase, comment il se fait qu'à une pareille heure ?...

CAROLINE.

Ma mère...

ATHANASE, *à part*.

Ah! diable!...

LE DOCTEUR, *avec bonhomie*.

Rien de plus simple, rien de plus facile à expliquer... Monsieur est sans doute médecin, et il se sera hâté...

ATHANASE, *vivement*.

Juste! je suis médecin... (*A part.*) Est-il bon enfant!

LE DOCTEUR.

Enchanté de faire votre connaissance, mon cher confrère... Mais pardon, mesdames, il se fait tard... permettez que je me retire. (*Il prend Athanase par la main, et le conduit sur l'avant-scène*). Caroline est charmante!

(*L'orchestre accompagne cette fin.*)

MAD. DUMONTEL.

Oui, oui, à demain la signature du contrat.

(*Le docteur et Athanase saluent respectueusement madame Dumontel et sa fille, et se dirigent vers la porte.*)

ATHANASE, *s'arrêtant sur le seuil pour laisser passer le docteur*.

Monsieur...

LE DOCTEUR.

Non, non, Monsieur... après vous, s'il vous plaît.

ATHANASE, *à part*.

Quel bon mari ça fera!

(*Ils sortent. La toile tombe.*)

FIN DU DEUXIÈME ACTE.

Acte Troisième.

(*La scène se passe à Auteuil.*)

(Le Théâtre représente une partie du bois. Sur la droite, une terrasse avec une table et des chaises. Au premier plan, à côté de la terrasse, une grille servant d'entrée à la maison. Deux arbres au milieu du théâtre (1).

SCÈNE PREMIÈRE.

JULIETTE, EDOUARD, ZOÉ, HIPPOLYTE, Jeunes Gens et Grisettes.

(*On entend la ritournelle de l'air suivant; puis on les voit arriver deux à deux, en chantant et en courant.*)

TOUS.

Air de la *Fiancée* (Fragment).

Ah! quel beau jour! point de nuage :
Un ciel serein, l'air le plus doux
Ajoute au charme du voyage ;
Jusqu'à ce soir amusons-nous.

ÉDOUARD.

Arrêtez tous !... Une halte ici... ces dames n'en peuvent plus.

JULIETTE.

Je le crois bien... M. Hippolyte, qui conduisait le char-à-bancs, nous a fait faire une grande lieue au soleil.

ZOÉ.

Il est toujours comme ça... Il dit qu'il sait, et puis il ne sait pas.

ÉDOUARD.

Et le maladroit.... qui nous verse en arrivant.

HIPPOLYTE, *tenant un panier rempli de verres.*

Plaignez-vous donc... un gazon superbe... Je l'ai fait avec intention.

(1) Cette décoration est, à peu près, celle du *Duel et le Déjeûner.*

ÉDOUARD.

C'est ça... un fait-exprès involontaire... une malice après coup.

ZOÉ.

C'est que c'est bête, des malices comme ça... ça m'a tout chiffonné mon canezou... et ça vous donne un air...

ÉDOUARD.

Ah! j'oubliais le principal. (*Remontant la scène.*) Eh! petit! (*Un petit paysan arrive*). Laisse-là le char-à-bancs, et va au village nous chercher du pain... tu nous trouveras ici.

(*Le petit paysan sort.*)

HIPPOLYTE.

Comment! est-ce que nous y resterons?

ÉDOUARD, *regardant autour de lui.*

Eh! mais l'endroit ne serait pas trop mal... sans cette maudite maison qui gâte tout... Voilà le diable!... Ce n'est plus campagne, ce n'est plus nature... mais je me charge de vous en trouver un délicieux... appartement complet... cuisine, salle à manger, salon... et le reste. (*A Juliette.*) Ah! ça, mais vous ne riez pas, vous n'êtes pas gaie.

JULIETTE.

Dame! c'est que je réfléchis... Ça me fait un si drôle d'effet de me trouver ici avec vous!

ÉDOUARD.

Pourquoi donc? Ce que j'en ai fait ; c'est uniquement pour vous consoler... Le chagrin, dans Paris, ça étouffe... au lieu qu'à la campagne...

JULIETTE.

C'est pourtant vrai... depuis ce matin je ne pense presque plus à... C'est si gentil, Auteuil!

ÉDOUARD.

Dites donc que c'est charmant... et puis, c'est presque illustre... Pays classique, habité par Boileau.

ZOÉ.

Tiens! M. Victor Boileau, l'auteur d'*Hernani*?

ÉDOUARD.

Non, un autre... Ce n'est pas tout-à-fait le même genre...

HIPPOLYTE.

Ah! ça, dites donc, et le dîner?

ÉDOUARD.

Déjà!... Est-il gourmand, cet Hippolyte!... Parce qu'il

dîne tous les jours chez le patron, le dimanche il a une faim... hebdomadaire.

ZOÉ, *riant aux éclats.*

Ah! Ah! Ah!... Une faim de dromadaire!...

TOUS, *riant.*

Ah! Ah! Ah!

ÉDOUARD, *à deux jeunes gens portant des paniers.*

Voyons, Charles, et toi, Adolphe, vous vous êtes chargés des comestibles... vous n'avez rien oublié?... Bien. (*A Hippolyte*) Quant à toi, tu as le département de la vaisselle... combien y a-t-il de verres?

HIPPOLYTE.

Dix.

ÉDOUARD.

Dix?... nous sommes vingt... C'est ce qu'il faut... un beau temps, de l'appétit, des comestibles et de la gaîté; il ne nous manque rien... Vive la campagne.... et tout ce qui s'en suit! (*A Juliette.*) Sans oublier la ronde obligée.

JULIETTE.

AIR de *Doche.*

Quel plaisir dans ce bois charmant!
La liberté vient à notre aide.
A Paris on en parle tant!
Oui, l'on en parle... en attendant;
Mais dans ces lieux on la possède.
 Point d'envieux,
 De curieux
Dont le regard jaloux nous trouble;
Ici nous sommes deux par deux:
De chacun le bonheur est double...
 Ah! rien ne vaut cela;
 Vive la campagne!
 Avec une compagne,
 Des bosquets, *et cœtera*

CHOEUR.

Ah! rien ne vaut cela, etc.

(*Ils dansent sur la ritournelle.*)

JULIETTE.

2ᵉ COUPLET.

On aime bien dans un salon,
Oui, mais on y craint les esclandres;
Je le soutiens avec raison,
On aime mieux sur le gazon,

Quand le cœur et l'herbe sont tendres.
On ment dans un brillant hôtel,
On ne ment pas sur la verdure ;
Là, tout est franc et naturel,
Et moi, j'aime tant la nature !...
 Ah! rien ne vaut cela,
 Vive la campagne!
 Avec une compagne,
 Des bosquets, *et cœtera*.

CHOEUR.

Ah! rien ne vaut cela, etc.

 (Ils dansent)

EDOUARD.

Voyons... si, en attendant le dîner, on allait faire un tour?

TOUS.

Adopté !

EDOUARD.

Que chacun s'en aille de son côté... liberté entière... seulement, si quelqu'un se perdait...

LES DEMOISELLES.

Ah! par exemple!

ZOÉ.

Je ne me suis jamais perdue, entendez-vous, monsieur?.. demandez plutôt à M. Polyte.

EDOUARD.

Dans un bois, ça peut arriver...Souvenez-vous que le rendez-vous est ici... Hippolyte, tu vas donner le bras à Juliette.

JULIETTE.

Comment? est-ce que vous ne venez pas avec nous?

EDOUARD.

Ne faut-il pas que j'attende le petit bonhomme?..J'irai bientôt vous rejoindre... (1) Suivez cette allée, tout droit. (*Bas à Hippolyte*) Ah! ça, dis donc, respect à l'amitié. (*Bas à Zoé*) C'est un farceur; veillez sur lui pour nous deux.

ZOÉ.

Soyez tranquille...je le connais...il est inconstant comme un Turc.

TOUS.

Partons.

(1) Juliette, Hippolyte, Edouard, Zoé.

REPRISE DU CHOEUR.

Ah! quel beau jour, etc.

(*Ils sortent par la gauche.*)

SCÈNE II.

EDOUARD, seul.

Qu'ils sont aimables! Qu'ils sont gentils!... et pas de morgue, pas de prétention...ils ont tous de l'esprit...ceux qui n'en ont pas disent des bêtises, et, à la campagne, ça revient au même... Et cette petite Juliette, j'en suis déjà fou... Et comment est-ce venu?... L'accompagner au bal, lui faire danser six contredanses, organiser une partie, et l'amener à Auteuil... C'est charmant!

AIR : *Comme il m'aimait.*

C'est étonnant! (*bis*)
Lorsque je songe à sa souffrance...
Ces femmes dont on me dit tant,
Voyez leur courage pourtant :
Dans le malheur quelle constance!
Ça gémit, ça pleure et ça danse...
C'est étonnant!

(*Parlé*) Et Athanase donc...

C'est étonnant! (*bis*).
Il avait si douce espérance!...
C'est étonnant!
Je ne le conçois pas, vraiment...
Tant d'attraits!... et puis, quand j'y pense,
Ce qu'il dit de son innocence...
C'est étonnant!

Aussi, je suis d'une impatience!... Mais il paraît que le petit bonhomme ne va pas aussi vîte que notre amour... il flâne joliment. (*Il remonte la scène, et regarde de côté.*) Ah! mon Dieu! je ne me trompe pas...

ATHANASE, *en dehors.*

C'est bien, vous m'attendrez là, avec le cabriolet.

SCÈNE III.

EDOUARD, ATHANASE.

ATHANASE, *arrivant par la droite.*

Tiens! c'est toi, Chose?...Par exemple! si je m'attendais à te rencontrer...

EDOUARD.

Et moi donc!

ATHANASE.

Qu'est-ce que tu fais donc ici? Est-ce que tu es seul?

EDOUARD.

Du tout; je suis d'une partie charmante... un dîner sur l'herbe avec tous nos amis... et connaissances.

ATHANASE.

Ah! je comprends... le char-à-bancs que j'ai vu là-bas... le carrosse du plaisir et de la petite propriété... Moi aussi, je viens pour une partie; mais c'est un autre genre... je te dirai ça tout-à-l'heure... Ah! ça, eh bien? hier, comment ça s'est-il passé?... Raconte-moi donc ça.

EDOUARD, *à part.*

Aie! (*Haut*) Eh bien! mon ami, il s'agissait de me tirer de la position où tu m'avais laissé... Pour sortir d'embarras, le premier point était de sortir de chez toi... et j'ai été forcé de conduire mademoiselle Juliette au bal.

ATHANASE.

Ah! tu l'as conduite au bal... charmant!

EDOUARD.

Il a fallu aussi la faire danser.

ATHANASE.

Ah! tu l'as fait danser... superbe!

EDOUARD.

Enfin, ce matin, je me suis vu dans la nécessité...

ATHANASE, *lui prenant la main.*

Bien!.. très bien!.. Voilà comme on agit entre amis intimes.

EDOUARD.

Allons, puisque tu es satisfait, ça me fait plaisir... Et toi?... Et ton bal?

ATHANASE.

Ah! mon ami, des événemens extraordinaires... Sans ça,

est-ce que tu me verrais ici?.. Apprends donc que ma charmante veuve signe dans une heure son contrat de mariage... et où?... ici même, à Auteuil, dans cette maison que tu vois.

ÉDOUARD.

Bah! mais voilà qui devient sérieux... Un mari... c'est effrayant.

ATHANASE.

Du tout... D'abord celui-ci est dans le civil... c'est un médecin.

ÉDOUARD, *vivement*.

Raison de plus... ne joue pas avec ça.

ATHANASE.

Laisse donc, c'est bien la meilleure pâte d'homme... un jobard complet... Enfin, imagine-toi qu'il m'a surpris dans la chambre de sa future.

ÉDOUARD.

Dans la chambre de sa future!

ATHANASE.

Oui, je me promenais... tu crois qu'il s'est fâché?.. au contraire... je lui ai lancé le premier prétexte qui m'est venu.. c'est-à-dire, qui lui est venu... Eh bien! il l'a gobé... Ce n'est pas tout... ce matin, je reçois cette lettre de lui... tiens, lis.

ÉDOUARD, *lisant*.

« Le docteur Desperrier prie M. Athanase Guichard de » vouloir bien assister à son contrat de mariage, qui sera signé » aujourd'hui, à trois heures. »

ATHANASE.

Hein! est-il possible d'en voir un comme celui-là?

ÉDOUARD, *continuant*.

« La cérémonie aura lieu chez madame Dumontel, Auteuil, allée de ..

ATHANASE, *montrant la maison*.

C'est ici.... Oh! une idée!.... il faut que tu la voies... tu la verras.

ÉDOUARD.

Qui donc?

ATHANASE.

La future du médecin... Caroline... ma passion.

ÉDOUARD.

Tu sais bien que je ne suis pas seul... d'ailleurs, il faudrait être invité.

ATHANASE.

Inutile... le contrat se signe là... sur la terrasse.

ÉDOUARD.

Sur la terrasse?

ATHANASE.

C'est une fantaisie de la mariée... Il est deux heures et demie... reviens dans une demi-heure avec toute ta bande... sous ces arbres... vous aurez le plaisir de voir une jolie femme et un imbécille.

ÉDOUARD.

Oui, mais comment distinguer cet imbécille?

ATHANASE.

A cause des autres, n'est-ce pas ?... C'est bien facile, puisque c'est le mari.

ÉDOUARD.

Le mari !...

ATHANASE.

Dame ! Il me semble qu'après ce que je t'ai dit... Et puis, dis-moi, en regardant l'imbécille... le mari... fais bien attention à celui qui sera à côté de lui... tu pourras dire : celui-là a de l'esprit, et il est joliment sûr de son affaire.

ÉDOUARD.

C'est peut-être toi?

ATHANASE.

Probablement... Ah ! ça, tu me promets de venir?

ÉDOUARD.

Je t'en donne ma parole.

JULIETTE, *en dehors.*

Monsieur Edouard! monsieur Edouard!.. de quel côté êtes-vous?

ÉDOUARD, *à part.*

Juliette!

SCÈNE IV.

JULIETTE, EDOUARD, ATHANASE.

JULIETTE.

Eh! bien, monsieur Édouard?...(*S'arrêtant tout-à-coup, à la vue d'Athanase.*) Ciel !

ATHANASE, *se retournant.*

Ah! (*Ils restent tous trois stupéfaits.*)

ÉDOUARD, *cherchant à sortir d'embarras.*

Il fait une bien belle journée, un temps magnifique...

ATHANASE, *s'approchant d'Edouard et lui serrant la main.*

Mon ami, je t'en fais mon compliment.

ÉDOUARD.

Tu es bien bon.

(1) ATHANASE, *s'approchant de Juliette.*

Il paraît que votre chagrin va mieux?

JULIETTE, *avec malice.*

Et votre santé aussi?

ATHANASE.

Pas mal... comme vous voyez.

JULIETTE.

Air de *Madame Grégoire.*

Vous plaindre du sort
Serait d'une injustice extrême:
Les absens ont tort...
C'est partout la vérité même.
Il était nuit; du bal
J'entendais le signal;
J'accourais pleine d'espérance...
Vous savez que j'aime la danse...
Vous n'étiez pas là...

ÉDOUARD.

Il était l'heure...

ATHANASE.

Et voilà.

JULIETTE.

Vous n'étiez pas là...

ATHANASE.

Il était l'heure...

ÉDOUARD.

Et voilà.

ATHANASE.

Au fait, je suis dans mon tort... *la Vestale* ne pouvait pas toujours brûler pour *les Deux Magots.*

ÉDOUARD, *bas à Athanase.*

Surtout, quand les *magots* sont infidèles.

(1) Juliette, Athanase, Edouard.

ATHANASE.

Allons, je me résigne... La main, Juliette. (*Elle la lui présente*). Tiens! et ma bague?.. Ma petite bague que vous aviez juré de porter toute la vie?

ÉDOUARD, *vivement*.

Adieu, mon ami.

ATHANASE, *lui prenant la main.*

Adieu, mon garçon... Tiens! mais la voilà, ma bague.

ÉDOUARD.

Oui, mon ami, oui...

ATHANASE.

Ah! c'est toi?... Tu n'avais pourtant pas juré... (*A part.*) Enfoncement complet! (*Un petit garçon traverse le théâtre avec deux pains sous le bras.*)

ÉDOUARD. (1)

Eh! voilà le petit bonhomme... Ah! ça, mon ami, les appétits nous réclament là bas... Tu n'es pas des nôtres?

ATHANASE.

Impossible, tu sais que j'ai affaire ici.

ÉDOUARD.

C'est bien.

AIR : *Il faut nous presser* (du *Procès du Baiser*).

Adieu, nous partons,
Nous te quittons,
Nous te laissons faire ;
Le plaisir là-bas
Guide nos pas ;
C'est là notre affaire.

Reste-là,
Car te voilà
Millionnaire :
Tu ne peux, mon cher,
Prendre du plaisir en plein air.

ÉDOUARD ET JULIETTE.

Adieu, nous partons,

Nous { te / vous } quittons,

Nous { te / vous } laissons faire ;

Le plaisir là-bas
Guide nos pas ;
C'est là notre affaire.

(*Ils sortent par la gauche.*)

(1) Juliette, Edouard, Athanase.

SCÈNE V.

ATHANASE, *seul, les regardant partir.*

Ils vont s'amuser, les malheureux!.. Ils appellent ça s'amuser!... Du plaisir sur des ânes... à quinze sous par heure... ou bien encore, gratis, sur l'herbe, où l'on a l'avantage de se mettre du vert partout... c'est gentil!... Mais c'est cet imbécille de docteur que je ne comprends pas... m'inviter à sa noce, après l'aventure d'hier!... Pauvre bonhomme, va!

SCÈNE VI.

MAD. DUMONTEL, *sortant de la grille*, ATHANASE.

ATHANASE, *à part.*

Ah! voici la mère.

MAD. DUMONTEL.

Comment! vous ici, monsieur Athanase?.. et vous restez-là, vous n'entrez pas?... Nous vous attendions avec une impatience...

ATHANASE.

Ah! madame, vous êtes mille fois trop bonne...

MAD. DUMONTEL, *après un moment de silence.*

Je pense, monsieur, je suis persuadée que le docteur vous a instruit de tout.

ATHANASE.

Oui, Madame, je suis instruit.

MAD. DUMONTEL.

Ah! c'est très-bien.. Quel homme, que ce bon docteur!

ATHANASE.

Un homme charmant... un peu gros... mais bien estimable.

MAD. DUMONTEL.

Si vous saviez dans quels termes, avec quels éloges il nous a parlé de vous?...

ATHANASE.

Bah!

MAD. DUMONTEL.

Vous êtes, dit-il, bien né...

ATHANASE.

Né en 1806, dans le sixième arrondissement.

MAD. DOMONTEL.

Je le sais... Vous avez de la fortune...

ATHANASE.

L'héritage de ma tante Holopherne.

MAD. DOMONTEL.

Je le sais... vous êtes libre, sans famille, seul maître de vos actions...

ATHANASE, *à part*.

Comment diable ont-ils su tout ça ?

MAD. DUMONTEL.

Ah! monsieur Athanase, plus j'y pense, quelle délicatesse, quel noble procédé de la part du docteur!... certes, ce trait-là lui fera honneur.

ATHANASE.

Le plus grand honneur. (*A part.*) Je ne sais pas ce que c'est.

MAD. DUMONTEL.

Eh! justement, le voici, accompagné des témoins.

SCENE VII.

MAD. DUMONTEL, LE DOCTEUR, ATHANASE, Quatre Témoins.

LE DOCTEUR, *arrivant par la droite*.

Hâtons-nous, Messieurs, il ne faut pas nous faire attendre... (*Saluant.*) Madame... Ah! c'est vous, mon jeune ami!... vous avez reçu ma lettre ?

ATHANASE.

Et vous voyez que je n'ai pas perdu de temps.

LE DOCTEUR.

A merveille... Messieurs, je vous présente M. Athanase Guichard, dont je vous entretenais... Jeune homme charmant !

ATHANASE, *à part*.

Est-il aimable, ce docteur-là ! je le prendrai pour mon médecin.

(*Les témoins entourent Athanase, qu'ils comblent de politesses.*)

LE DOCTEUR, *bas à madame Dumontel*.

Ah! ça! vous lui avez parlé de l'affaire ?

MAD. DUMONTEL.

A quoi bon ? puisque vous l'aviez déjà fait...

LE DOCTEUR, *étonné.*

Moi! du tout... Vous savez que je n'ai pas pu le voir ce matin.

MAD. DUMONTEL.

Ah! mon Dieu!..

SCÈNE VIII.

Un Domestique, MAD. DUMONTEL, LE DOCTEUR, ATHANASE, Les Témoins.

LE DOMESTIQUE, *sortant de la maison.*

Madame, M. le notaire vient d'arriver par le jardin, ainsi que les personnes que vous attendiez.

MAD. DUMONTEL.

C'est bien, nous rentrons... Qu'on dispose tout sur la terrasse... (*Bas au docteur.*) Tout est prêt... Quel embarras! Que faire?...

LE DOCTEUR.

Comptez sur moi. (*Les grands parens sortent de la maison et viennent se réunir à madame Dumontel. A part.*) Bon, voilà ce que j'attendais... Les grands parens... toutes figures imposantes et analogues à la circonstance. (*Tout le monde entoure Athanase, qui se trouve fort embarrassé au milieu de ce groupe.*) (*Toussant.*) Hum! hum! (*A Athanase, d'un ton grave et solennel*). Maintenant, Monsieur, permettez-moi de vous entretenir d'une affaire de la plus haute importance... pour toute la famille.

ATHANASE, *à part et très-étonné.*

Qu'est-ce qu'il y a donc?

LE DOCTEUR, *élevant la voix.*

Monsieur!...

ATHANASE.

Monsieur!

LE DOCTEUR, *avec une émotion affectée.*

Plein de joie et d'espérance, un homme, plus heureux que d'autres, se trouvait appelé à offrir ses hommages à une jeune femme charmante...

ATHANASE, *l'interrompant.*

C'est dans la *Gazette des Tribunaux*?..

LE DOCTEUR.

Non, Monsieur... L'aimer, l'adorer toute sa vie, était son seul

vœu, son plus cher désir... Déjà tout semblait le favoriser... Encore quelques heures, et il devenait époux... Mais voici qu'un rival se présente brusquement... au milieu d'une fête... Ce rival est-il aimé?..C'est un secret..Mais aime-t-il?..Pas de doute, car sa passion se trahit à chaque instant...Pas un geste, pas un mouvement qui ne décèle la plus vive préoccupation... Il traverse les groupes, heurte les danseurs, provoque l'effroi général... Enfin, hors de lui, la tête exaltée, il pousse le délire jusqu'à franchir toutes les convenances... Il se cache!... où?.. dans la chambre de la fiancée !... et il lui avait déjà déclaré son amour, quand il fut surpris...par qui?..Par le futur époux, lui-même. Eh bien! Monsieur, à la place de cet époux, qui aimait si tendrement... qu'auriez vous fait ?

ATHANASE, *stupéfait.*

Hein ?

LE DOCTEUR.

La vengeance eût été votre première pensée...... vous vous fussiez écrié : une épée! des pistolets!

ATHANASE, *vivement.*

Du tout, Monsieur ! (*Mouvement général.*)

LE DOCTEUR.

Oh! rassurez vous, mes amis... le futur prit un parti plus neuf et moins romanesque.... Connaissant tout l'amour du jeune homme, bien convaincu du danger des passions antérieures en ménage, il va trouver la mère, le lendemain de grand matin, lui parle avec franchise, plaide chaudement la cause de la sympathie et des sentimens contrariés, fait valoir la fortune de son rival, ses espérances, sa naissance honorable; triomphe de tous les obstacles en sa faveur, et fier de lui-même, fier du sacrifice qu'il a fait, il s'applaudit alors de pouvoir lui dire... ce que je vous dis : épousez Caroline!

ATHANASE.

Ah!...

MAD. DUMONTEL, *avec effusion.*

Mon cher gendre!..

TOUS, *l'entourant.*

AIR : *Au lever d'la Mariée (du Maçon).*
Permettez, selon l'usage,
Que chacun, à notre tour,
Nous chantions ce mariage
Auquel préside l'amour.

ATHANASE. (1).

Une observation...

(1) Madame Dumontel, Athanase, le Docteur.

MAD. DUMONTEL.

Qu'est-ce que c'est?

LE DOCTEUR.

Qu'avez-vous?

MAD. DUMONTEL.

Est-ce que nous nous serions trompés? seriez-vous fâché?

LE DOCTEUR, *d'un ton sévère.*

Vous êtes fâché!...

ATHANASE.

Du tout, je suis enchanté!... mais, quand on ne s'attend à rien... il faut bien le temps de se préparer.

LE DOCTEUR.

Oh! tout est prêt.... les témoins, le notaire, le contrat, qui m'était destiné!... Ah! pardonnez, Monsieur, aux larmes qui, malgré moi... Caroline est charmante!

(*Il porte son mouchoir à ses yeux*).

ATHANASE.

AIR : *Surprise extrême* (du *Voyage de désespoir*).

ENSEMBLE.
{
Ah! je m'étonne
Et je frissonne;
Je sens battre mon cœur.
Pour moi quelle frayeur!

E DOCTEUR, MAD. DUMONTEL, LES TÉMOINS.
Son front rayonne
Et se couronne
De joie et de bonheur;
L'ivresse est dans son cœur.
}

(*Le notaire paraît sur la terrasse.*)

ENSEMBLE.
{
ATHANASE.
Oui, voilà le moment suprême,
Je le sens à ma peine extrême,
Il s'obstine à combler mes vœux;
Bon gré, malgré, je suis heureux!

TOUS.
Pour lui, félicité suprême!
Il épouse celle qu'il aime;
Mais chaque instant est précieux
Allons, allons combler ses vœux,
}

(*Tout le monde entoure Athanase et on rentre dans la maison.*)

SCÈNE IX.

EDOUARD, JULIETTE, HIPPOLYTE, ZOÉ, Les Jeunes Gens, Les Grisettes

CHOEUR.

Air de Walse de *Léocadie*.

Pour nous jamais
De gêne,
De chaîne!
Chagrins, regrets,
Fuyez à jamais.

EDOUARD. (1)

Ah! ça, si je ne me trompe, nous voilà bien au lieu du rendez-vous, et à l'heure dite pour voir l'imbécille.

JULIETTE.

Comment! ce n'est pas une plaisanterie?... Il y en aura réellement un?

EDOUARD.

Parbleu! je le tiens d'Athanase.

TOUS.

Ah! quel bonheur!

EDOUARD, *regardant la terrasse.*

Ne faisons pas de bruit, car j'aperçois déjà l'homme essentiel... le notaire.

ZOÉ.

Tiens! voyons donc comment c'est fait, un notaire.

JULIETTE.

Est-elle curieuse!.... comme si ça la regardait.... un notaire!

EDOUARD.

Chut! voilà la famille.

(*Mouvement général, auquel succède un profond silence. Toute la famille paraît sur la terrasse, et se place autour du notaire.*)

(1) Juliette, Edouard, Zoé, Hippolyte.

SCÈNE X ET DERNIÈRE.

CAROLINE, MADAME DUMONTEL, LE NOTAIRE, LE DOCTEUR, ATHANASE, LES GRANDS PARENS, LES TÉMOINS, *sur la terrasse;* JULIETTE, EDOUARD, ZOÉ, HIPPOLYTE, JEUNES GENS ET GRISETTES, *dans le bois.*

ÉDOUARD, *montant sur un banc qui touche la terrasse, et frappant sur la jambe d'Athanase, à voix basse.*

Eh! Athanase, nous sommes là, mon ami, pour voir l'imbécille.

ATHANASE.

Dieu!... et c'est moi qui les ai invités!

ÉDOUARD, *retournant près des autres.*

C'est sans doute le gros, à côté, qui est le mari.

TOUT LE MONDE.

Ah! voyons donc.

EDOUARD, *les arrêtant.*

Chut!

LE NOTAIRE, *présentant la plume d'Athanase.*

Au marié!

EDOUARD, JULIETTE ET LES AUTRES.

Que vois-je? Athanase!..

EDOUARD.

Comment, l'imbécille?...

ATHANASE, *signant.*

Tout est fini... Adieu aux fillettes.

EDOUARD, *remontant sur le banc.*

Comment! c'est toi?...

(*Athanase furieux lui jette ses gants à la tête.*)

MAD. DUMONTEL, *passant la plume au docteur.*

Maintenant, à vous, docteur.

LE DOCTEUR.

Ah! madame, qu'il faut de courage!... Caroline est charmante!

CHOEUR, *sur la terrasse.*

Air de *Léocadie.*

Heureux époux, quel destin est le vôtre!
L'hymen apporte avec lui ses tourmens;
Mais enchaînés désormais l'un à l'autre,
Vous marcherez plus gais et plus contens.

(*Pendant ce chœur les jeunes gens ont mis le couvert par terre pour leur repas champêtre.*

CHŒUR DES JEUNES GENS ET GRISETTES.

Pour nous jamais
De gêne,
De chaîne !
Chagrins, regrets,
Fuyez à jamais.

(*Sur la terrasse, on entoure et on félicite Athanase, tandis que, dans le bois, les jeunes gens, assis en rond, élèvent leurs verres en s'écriant :* À la santé du marié ! *Athanase leur jette un regard de regret et d'envie. Tableau général. La toile tombe.*)

FIN.

www.ingramcontent.com/pod-product-compliance
Lightning Source LLC
Chambersburg PA
CBHW071435220526
45469CB00004B/1550